中国历代名碑名帖精选系列　主编　周俊杰

何绍基临颜真卿《争座位帖》

杨小勇 编

河南美术出版社
·郑州·

图书在版编目（CIP）数据

何绍基临颜真卿《争座位帖》／杨小勇编. —郑
州：河南美术出版社，2024.3
（中国历代名碑名帖精选系列）
ISBN 978-7-5401-6467-6

Ⅰ.①何… Ⅱ.①杨… Ⅲ.①行草—碑帖—中国—唐
代 Ⅳ.①J292.24

中国国家版本馆CIP数据核字（2024）第053938号

中国历代名碑名帖精选系列

何绍基临颜真卿《争座位帖》

杨小勇 编

出 版 人	王广照
责任编辑	白立献　李　昂
责任校对	王淑娟
装帧设计	张国友
出版发行	河南美术出版社
	地址：郑州市郑东新区祥盛街二十七号
	邮编：四五〇〇一六
	电话：（〇三七一）六五七八八一五二
印　　刷	河南瑞之光印刷股份有限公司
开　　本	七八七毫米×一〇九二毫米　八开
印　　张	四
印　　次	二〇二四年三月第一次印刷
版　　次	二〇二四年三月第一版
字　　数	四十千字
书　　号	ISBN 978-7-5401-6467-6
定　　价	三十九元

同声相应　同仁共赏

◇ 杨小勇

展现在读者面前的书，原本为民国二十四年（1935）由太原西北印刷厂珂罗版宣纸精印。该书为我的书法启蒙老师侯念祖先生于20世纪80年代初所传。侯念祖（1902—1985），字在兹，山西太谷人。为民国时期书法大家赵铁山的弟子，善魏碑，喜收藏。

此册为何绍基于丁酉年（1837）秋三十八岁时为颂南所书。颂南，即陈庆镛（1795—1858），字乾翔，号颂南，福建泉州人。道光十二年（1832）进士，官至监察御史、工科给事中，耽于训诂考据学。何绍基（1799—1873），字子贞，号东洲、蝯叟，湖南道州（今道县）人。道光十六年（1836）进士，官编修。书法博涉众家，行书宗颜鲁公《争座位帖》，尤精小学、金石碑版文字。

根据题跋可知，此册于民国十一年（1922）由雯裳转归谭延闿收藏。民国十七年（1928）谭延闿转赠药墀先生。谭延闿去逝五年后，1935年由药墀先生付梓影印，最终得以广为流传。

陈九韶（1875—1968），字先瀛，号雯裳，湖南郴州人。清光绪二十四年（1898）岁试一等补廪，财政学堂肄业，中华人民共和国成立后任湖南省文史馆馆员。谭延闿（1880—1930），字组安、组庵，两广总督谭钟麟之子，湖南茶陵人。清光绪三十年（1904）进士，著名政治家、书法家。药墀即孙奂仑（生卒年不详），字药墀、药痴，河北玉田人。清宣统元年（1909）拔贡，任河北乐亭知县，民国四年（1915）任山西洪洞知县，编修《洪洞县志》。

癸卯岁，有缘与白立献先生相识。白君慧眼识珠，认定此册有出版之必要，以飨同仁共赏。经努力，即将付梓面世，使恩师侯念祖先生所传之宝重现光辉，令人欣慰。先生也会含笑于九泉之下。

颜真卿《争座位帖》，又称《与郭仆射书》，是唐广德二年（764）十一月颜真卿写给定襄郡王郭英义的一封信。信中体现了颜真卿不惧强势、大义直言，对郭英义专横跋扈、擅权越位、破坏朝纲、阿谀献媚于宦官鱼朝恩的行为予以猛烈抨击。全篇一气呵成，充分体现了颜真卿凛然刚烈、忠义正直的气概，天地动容，神鬼所惧，书与人终成千古楷模。此帖原迹为北宋长安安师文所藏。安氏兄弟析居分产，真迹一割为二，后入内府，辗转不知所终。今原迹已佚。安师文曾以真迹摹勒刻石，今存西安碑林。后世翻刻甚多，足见其影响之大。

何道州得力于《争座位帖》，谙熟于心，以拙胜，自成一格。观此册，因为上司所书，更精心用力。此册虽为其早期之作，但娴熟流畅中见生，拙中见老，韵味悠长，为其精品。

本文旨在使读者对《争座位帖》的内容、原迹刻本的影响力等方面有所了解，心怀虔诚之心，感受经典魅力，与经典同行，于经典中汲取营养，传承中华之优秀文脉。愿此册原迹仍存于世，有朝一日重见天日。是为序。

2023年12月

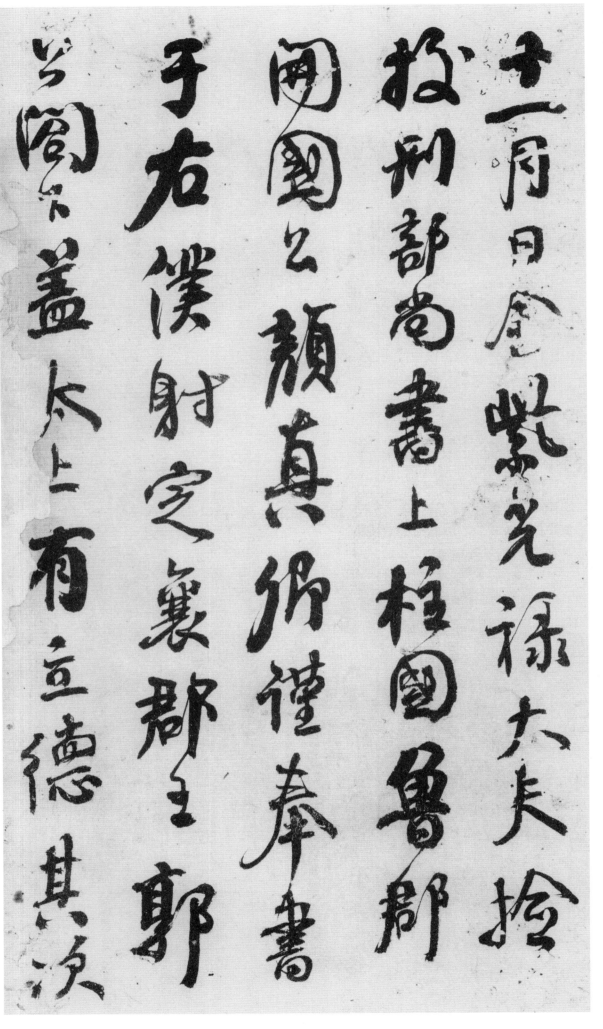

十一月日，金紫光禄大夫、检校刑部尚书、上柱国、鲁郡开国公颜真卿，谨奉书于右仆射、定襄郡王郭公阁下：盖太上有立德，其次

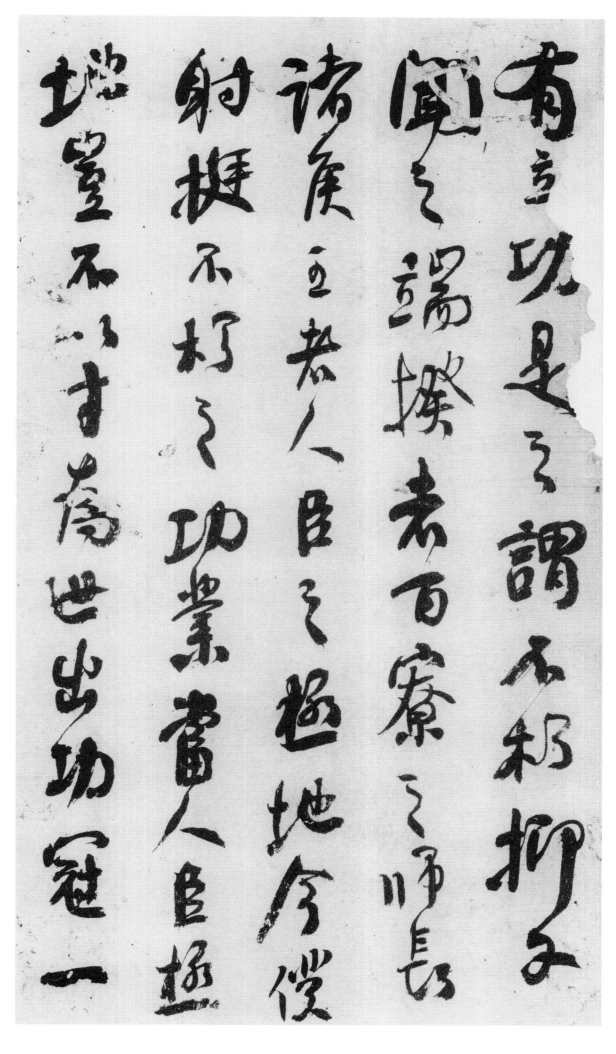

有立功，是之谓不朽。抑又闻之，端揆者，百寮之师长；诸侯王者，人臣之极地。今仆射挺不朽之功业，当人臣极地，岂不以才为世出，功冠一

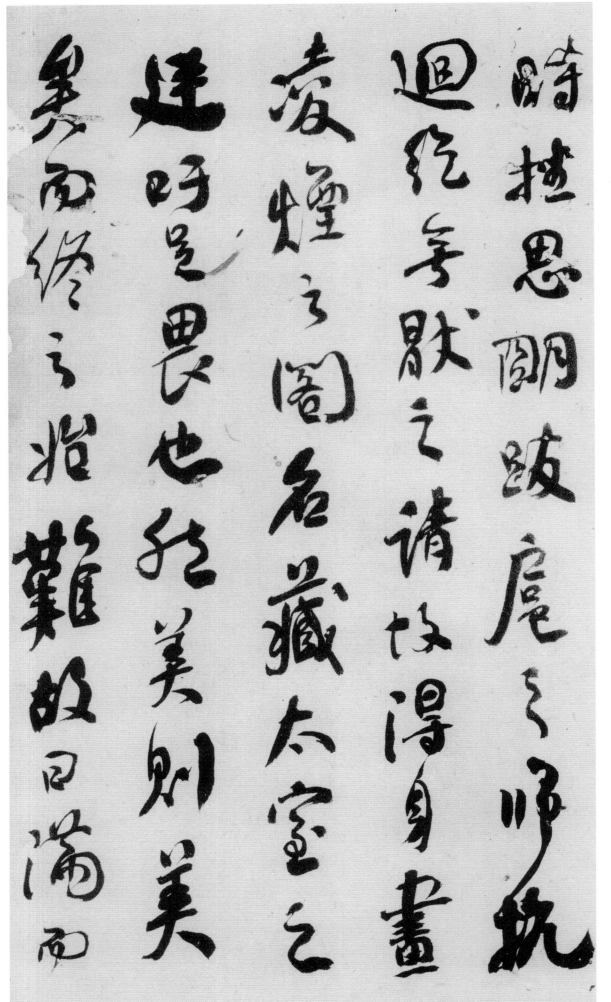

时？挫思明跋扈之师，抗回纥无厌之请，故得身画凌烟之阁，名藏太室之廷。吁！足畏也。然美则美矣，而终之始难。故曰：『满而

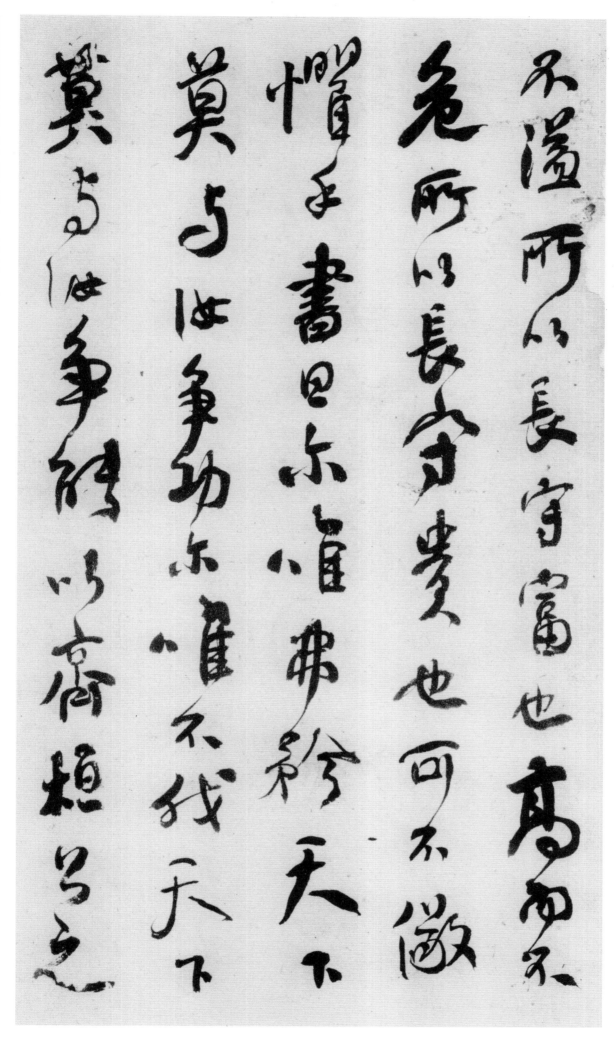

不溢，所以长守富也；高而不危，所以长守贵也。」可不儆惧乎？《书》曰：「尔唯弗矜，天下莫与汝争功；尔唯不伐，天下莫与汝争能。」以齐桓公之

盛业，片言勤王，则九合诸侯，一匡天下；葵上之会，微有振矜，而叛者九国。故曰：

「行百里者半九十里。」言晚节末路之难也。从古至今，鼎

我高祖、太宗已来，未有行此而不理，废此而不乱者也。前者菩提寺行香，仆射指麾宰相与两省、台省已下常参官并为一行坐，鱼开府及仆

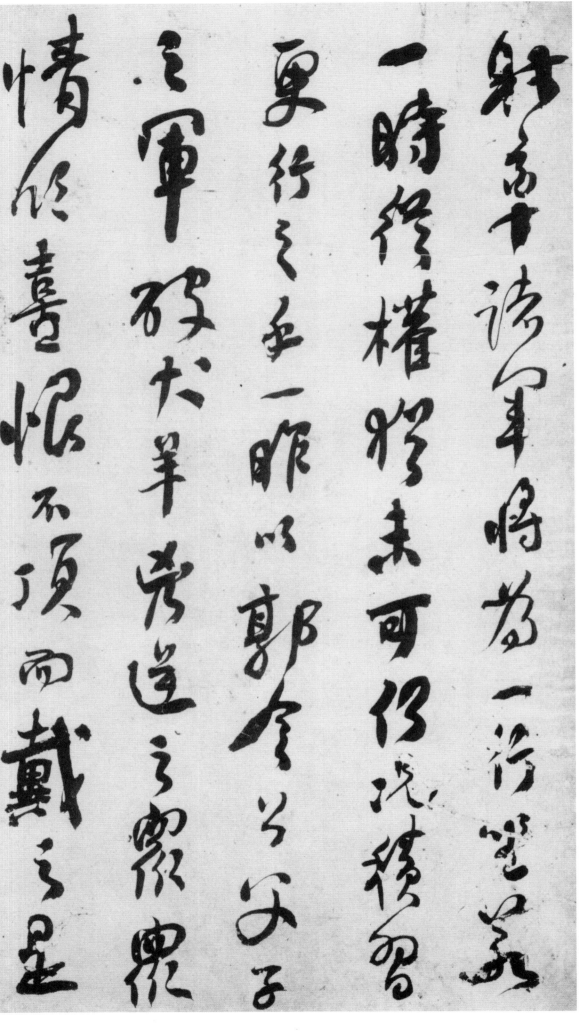

射率诸军将为一行坐，若一时从权，犹未可，何况积习更行之乎？一昨以郭令公父子之军，破犬羊凶逆之众，众情欣喜，恨不顶而戴之，是

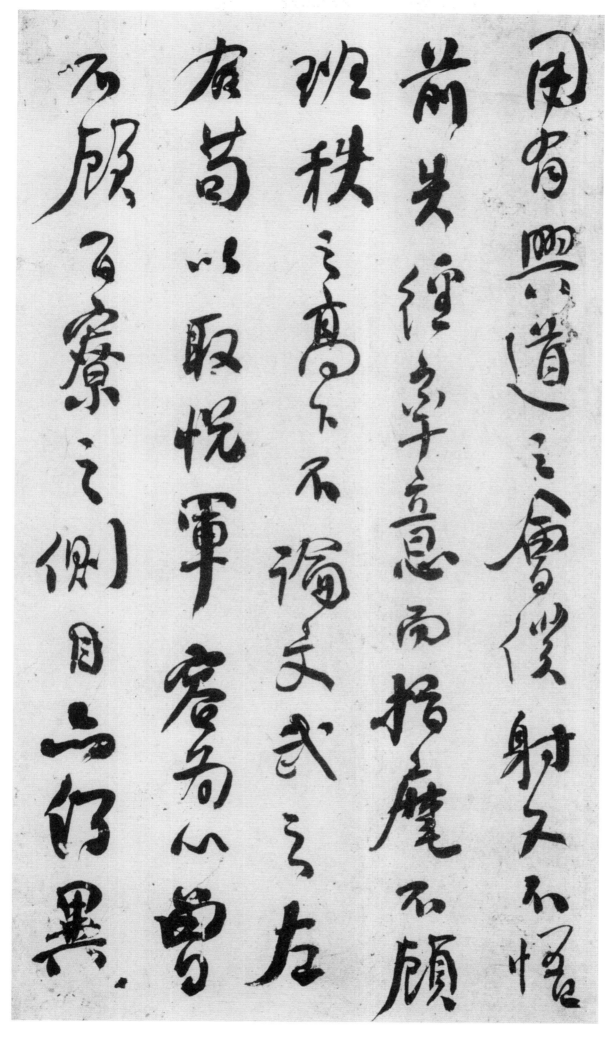

用有兴道之会，仆射又不悟前失，径率意而指麾，不顾班秩之高下，不论文武之左右，苟以取悦军容为心，曾不顾百寮之侧目，亦何异

清昼擭金之士哉？甚非谓也！君子爱人以礼，不闻姑息，仆射得不深念之乎？真卿窃闻军容之为人，清修梵行，深入佛海，加以利

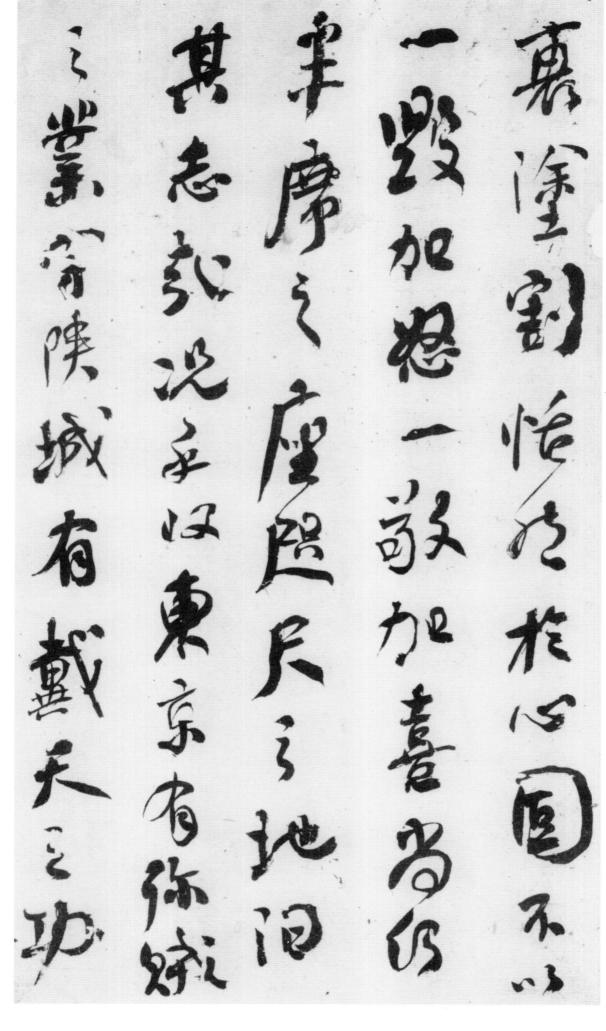

何绍基临颜真卿《争座位帖》（局部一○）

衰涂割，恬然於心，固不以一毁加怒，一敬加喜，况乎收东京有殄贼之业，守陕城有戴天之功，尚何半席之座、咫尺之地汩其志哉？

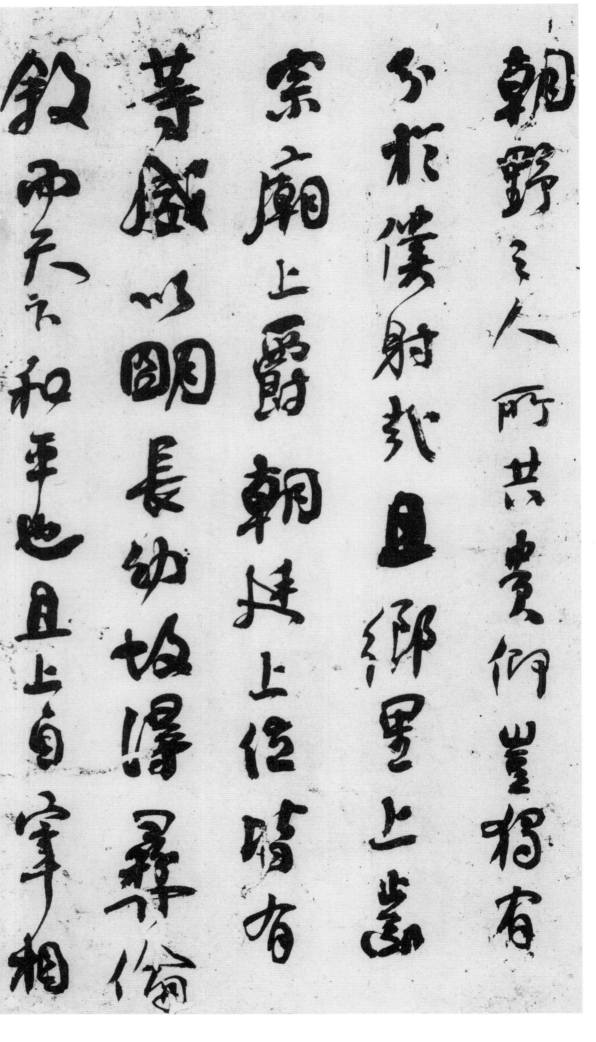

朝野之人，所共贵仰，岂独有分於仆射哉！且乡里上齿，宗庙上爵，朝廷上位，皆有等威，以明长幼。故得彝伦叙而天下和平也。且上自宰相、

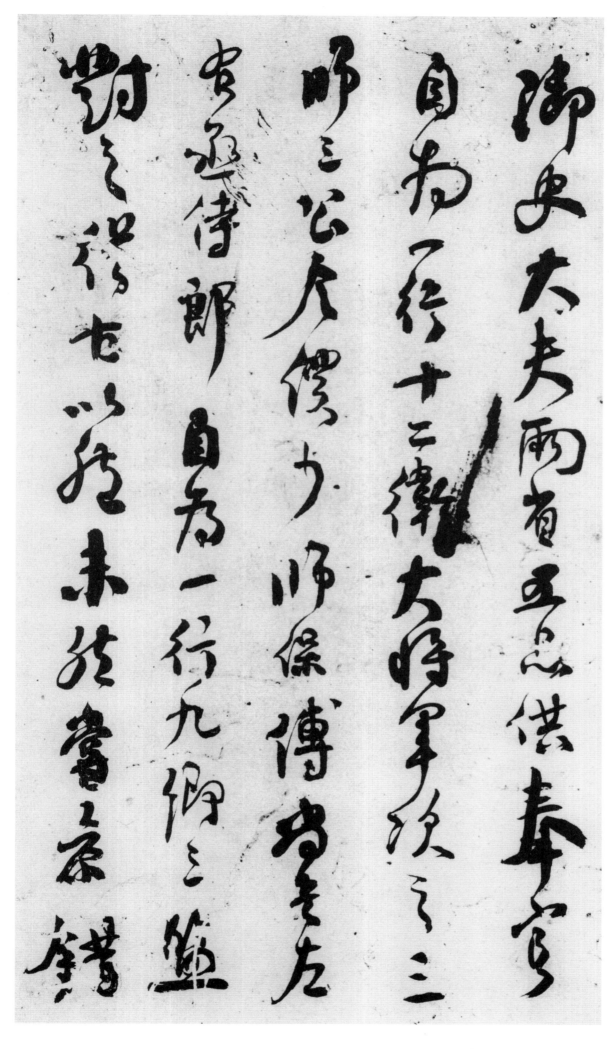

御史大夫、两省五品供奉官自为一行，十二卫大将军次之，三师、三公、令仆、少师保傅、尚书左右丞、侍郎自为一行，九卿三监对之，从古以然，未然尝参错。

至如节度军将，各有本班，卿监有卿监之班，将军有将军之位。纵是开府、特进，并是勋官，用荫即有高卑，会宴合依伦叙，岂可裂冠毁冕，反易彝

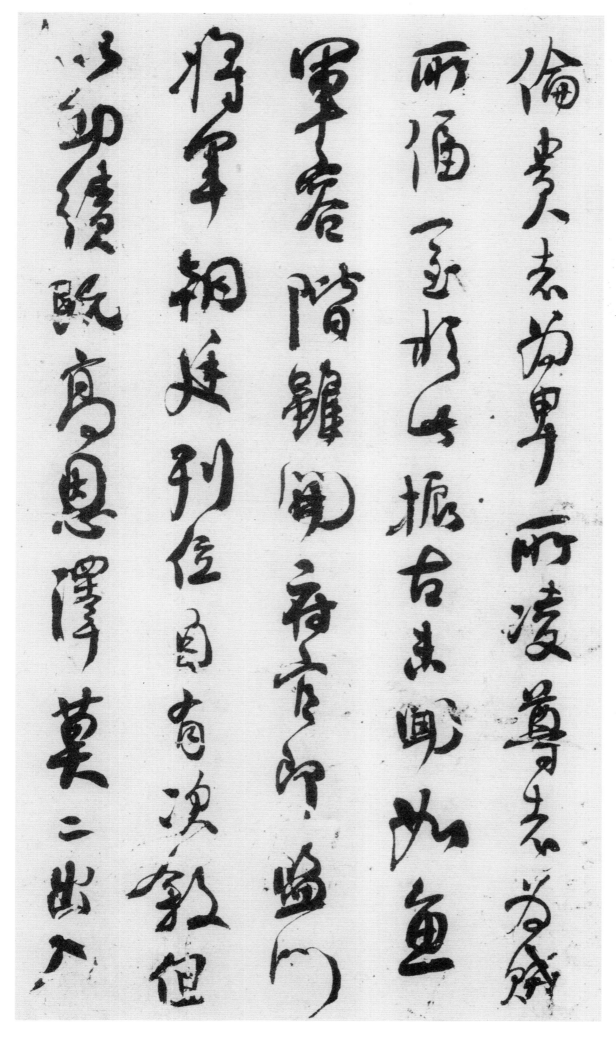

伦，贵者为卑所凌，尊者为贼所逼？一至於此，振古未闻。如鱼军容阶虽开府，官即监

门将军，朝廷列位，自有次叙，但以功绩既高，恩泽莫二，出入

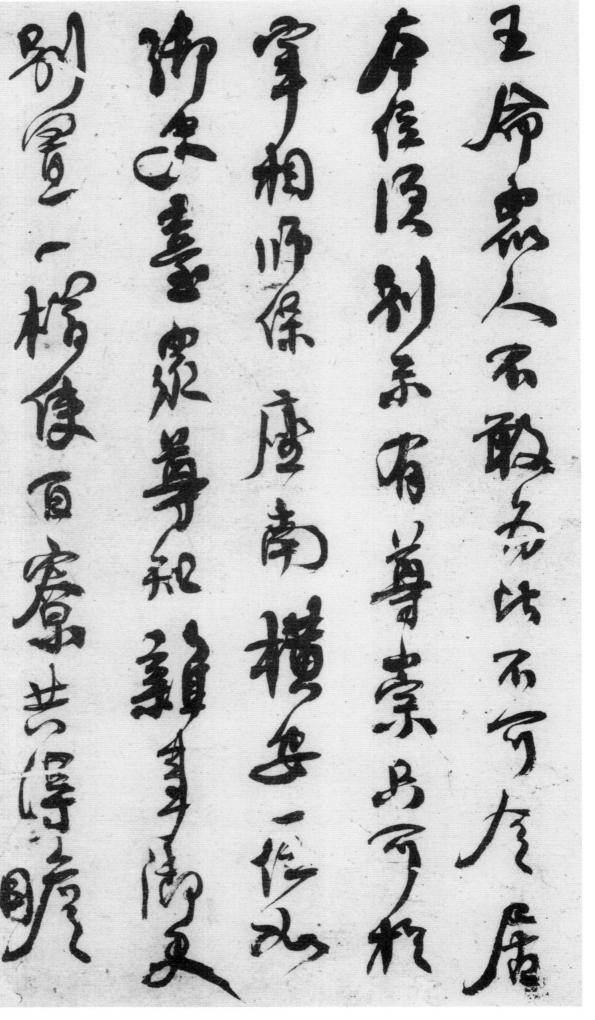

王命，众人不敢为比，不可令居本位，须别示有尊崇，只可於宰相、师保座南横安一位，如御史台众尊知杂事御史，别置一榻，使百寮共得瞻

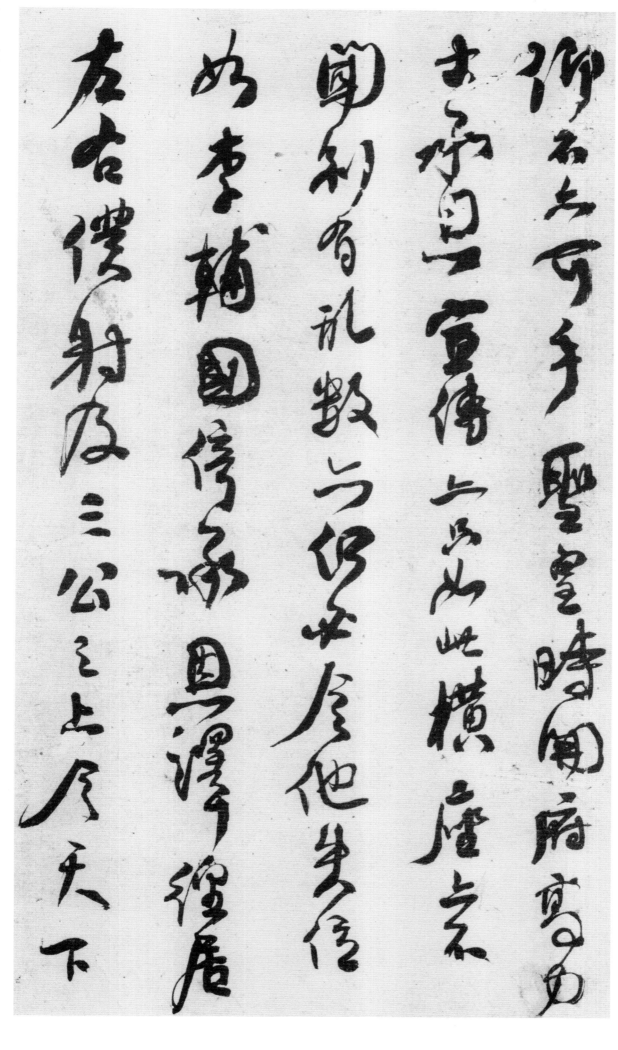

仰，不亦可乎？圣皇时，开府高力士承恩宣传，亦只如此横座，亦不闻别有礼数。亦何必令他失位，如李辅国倚承恩泽，径居左右仆射及三公之上，令天下

熊轻牛古人云益者三友损者

三友颜僕射与军容为直

谅之友不能僕射为军容

佞柔之友

又一昨裴僕射误欲令左右

疑怪乎？古人云：『益者三友，损者三友。』愿仆射与军容为直谅之友，不愿仆射为军容佞柔之友。又一昨裴仆射误欲令左右

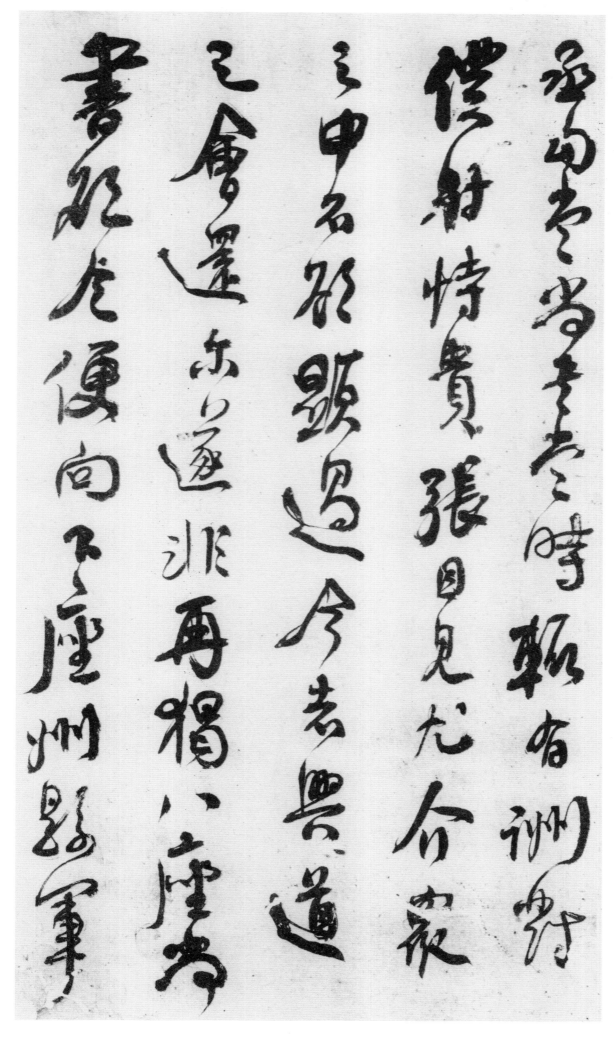

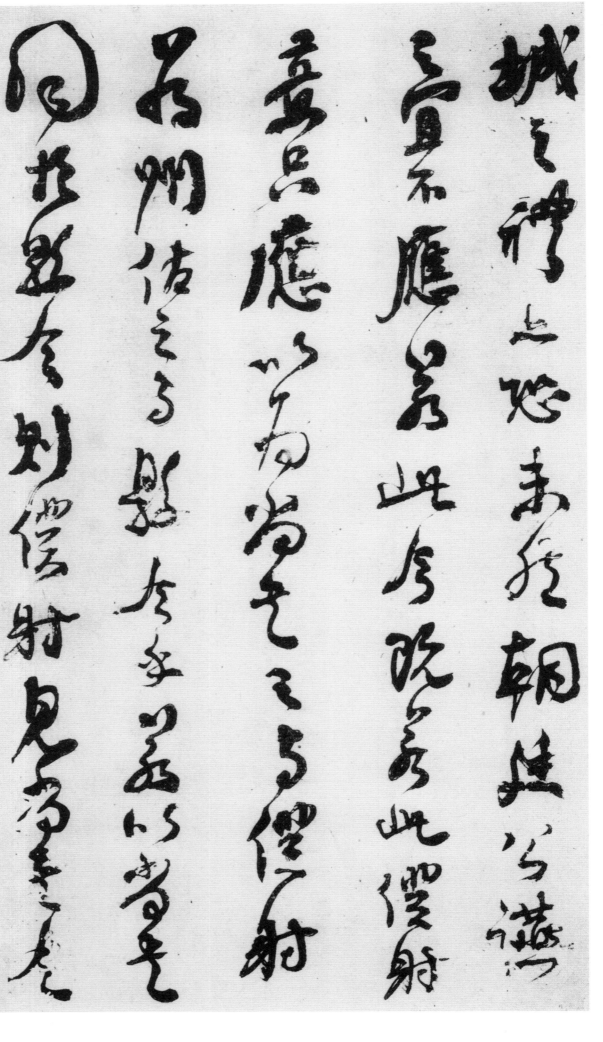

城之礼，亦恐未然；朝廷公宴之宜，不应若此。今既若此，仆射意只应以为尚书之与仆射，若州佐之与县令乎？若以尚书同於县令，则仆射见尚书令，

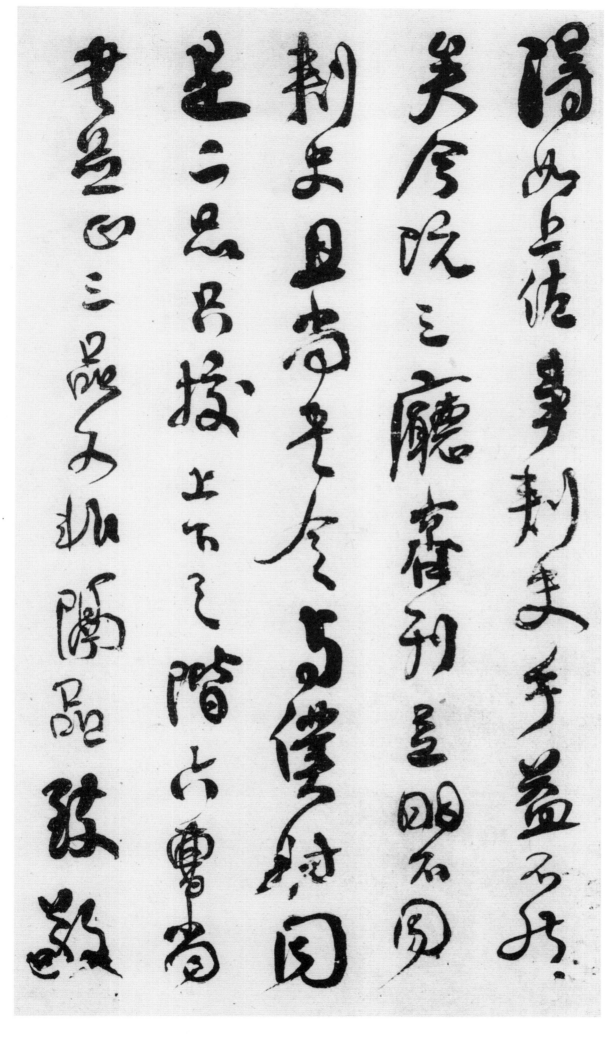

得如上佐事刺史乎？益不然矣。今既三厅齐列，足明不同刺史，且尚书令与仆射，同是二品，只校上下之阶，六曹尚书并正三品，又非隔品致敬

之类。尚书之事仆射，礼数未敢有失；仆射之顾尚书，何乃欲同卑吏？又据《宋书·百官志》，八座同是第三品，隋及国家始升别作二品。高自标致，诚

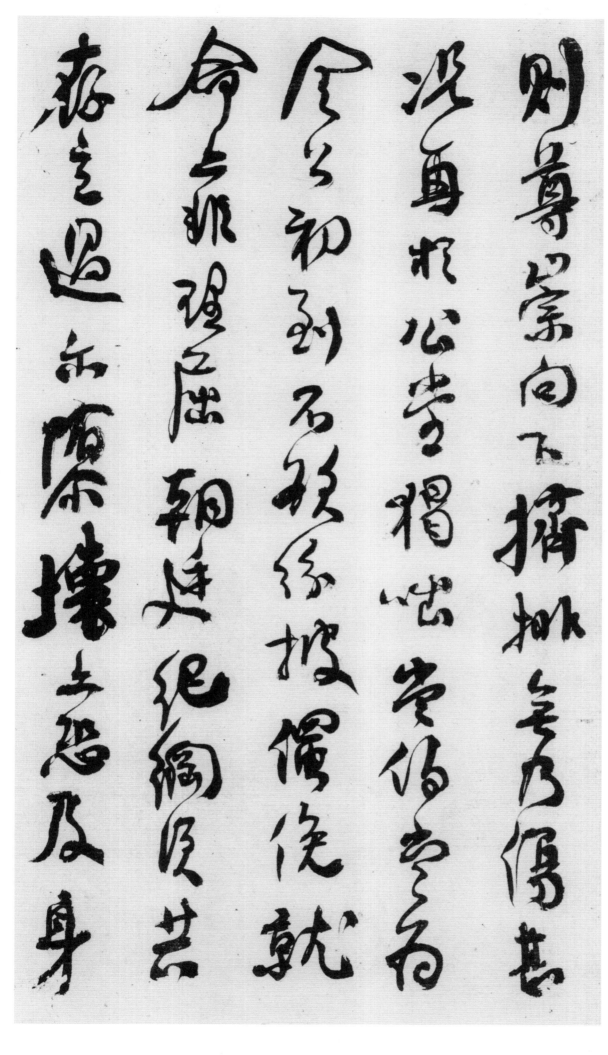

则尊崇，向下挤排，无乃伤甚，况再於公堂，猲咄尚伯，当为令公初到，不欲纷披，俛就命，亦非理屈。朝廷纪纲，须共存立，过尔隳坏，亦恐及身。

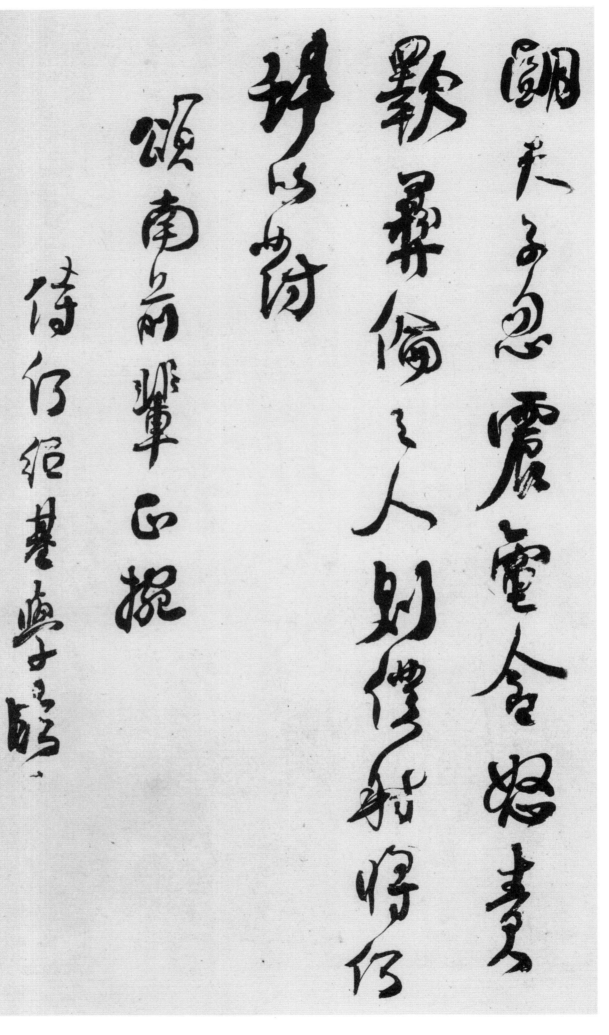

明天子忽震电含怒，责致彝伦之人，则仆射将何辞以对？

颂南前辈正挽。侍何绍基学临。

丁酉九秋。

道州書自以晚年為極詣然早年書心

精力果亦非他人所能及此冊為陳頌南先

生臨尤為極意經營之作是時政三十八歲

也雯蒙道兄得之出以見示同題民國十

一年八月十九日茶陵譚延闓

蝯窔作書迴猶高懸入鋒中正此時正其肆力摹古之候於蝯書

雖為少作兩觀江岷山藥河積石可以窺源流而自失同日澤闓敬題

後七年五月重觀于金陵延闓又記

山谷老人云見舊書多可憎吾乃今知其不謬不審爾時何以草草如此同日又題

壬戌觀此冊時方藏陳雯裳家回首七年乃為家仲兄所收令舉以贈

藥塍先生真為名迹慶得所矣 戊辰三月延闓記

道州此书往时得观意石甚喜之
今展转入吾手频日玩索乃书此回
抚高电通身力到非浅学所能知
也葉遅先生好藏道州老遗以
奉寄十七年七月七日延闓記

此册余於癸酉春借庸齋主人處假觀置案頭者近三月朝夕展觀閒亦臨摹然速書則筆滑而流於草率徐書則筆澀而過於板滯貌似都難遑論神髓乃知前人作書正如駿馬下長坂雖馳騁自如而步步著實吾輩功候未至鮮有不如駑駘之輒為顛躓也因徒庸齋付之影印以公同好而述其經過如此

乙亥春仲

樸齋

余愛知於茶陵譚組庵先生係在清季宣統三年時各省諮議局開聯
合會於北京組公以湘議長任主席與余同在宣武城南之松筠庵
朝夕聚首者累月會事餘暇輒相與講道論藝頗稱沆瀣余
之稍識臨池門徑得公指示之力為歇多是年初秋公南南
於不旬月而武昌舉義矣南北睽隔十餘年未獲瞻對至十七年
統一告成始通音問公時長行政院手書詢問周至益以此冊見貽
前輩提掖後進之意使人感激今公之墓木已拱矣每一展冊
輒太息不置因付之影即以廣歐傳芷附誌其顛末

乙亥春 真盦